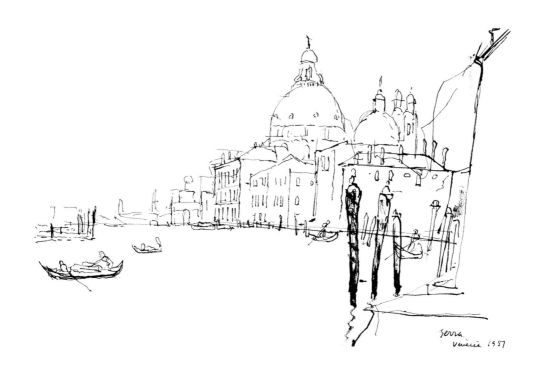

彩色墨水

Mercedes Braunstein 著

陳淑華 譯

彩色墨水

目 錄

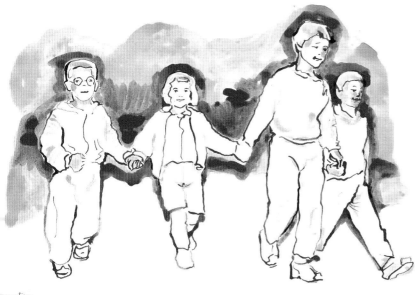

彩色墨水
初探

利用中國墨汁作為素描的工具可以遠推到相當遙遠的傳統。這是一幅在白紙上，先以羽毛筆沾上黑色墨水勾勒一些簡單的線條，再局部施以淡墨渲染而成的風景畫。

利用羽毛筆、竹管筆，或是毛筆沾中國墨汁作畫，是典型的傳統黑白素描技法之一。我們也可以找到運用深咖啡色或藍色墨水作為單色素描工具的情形。然而，今日的廠商已經能夠提供我們各式各樣的彩色墨水，就算市面上所能提供的墨水顏色有限，我們還是可以透過混色的技巧，去調配出無限的顏色來。一旦將畫彩色墨水所需要的工具都準備齊全之後，你就可以應用各種技法畫出相當明亮、而且迷人的素描作品。

單色素描相當常見，像這幅布朗斯坦 (M. Braunstein) 的作品就是典型的例子。畫面上的調子變化就是利用毛筆渲染 (用水將墨水稀釋) 的技法所畫成，至於輪廓則是用羽毛筆勾勒出來的。

一位插畫家必須要能夠完全掌握用水墨畫素描的技巧，並且可以利用它和水彩製造出完美的效果。

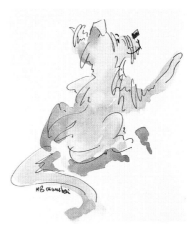

想要開始著手畫素描，就必須要選擇從最簡單的東西開始畫起。

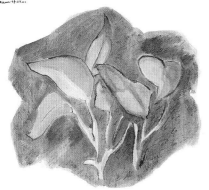

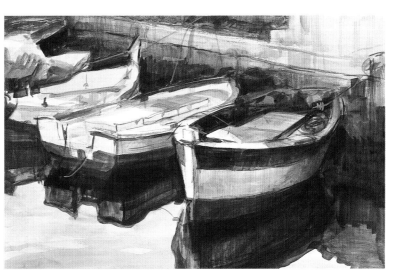

在畫這一幅海景作品時，米奎爾·費倫 (Miquel Ferrón) 選擇了許多顏色的彩色墨水。他並用線條和渲染的技法，並且透過直接混色或是重疊混色的方式製造色調的變化。

1

基本材料

仔細準備你所需要的所有工具 ，包括基本工具和附屬材料在內，以便在需要的時候，所有的東西都是垂手可得的。

紙　張

利用沾水筆作畫時，請選用緞面紙張，以便於沾水筆可以在紙上輕易的移動。至於渲染（用水將墨水稀釋）技法則需要用到水彩紙，但仍需用足夠滑順的水彩紙，如此一來才能夠用沾水筆作畫。有各式各樣的紙張可以供你選擇，像是特別打磨過的紙張 ，或是用米製成的紙，還有日本紙之類的。重點是紙張的品質要好，還有厚度必須要夠厚，才能夠承載素描的線條和渲染的墨水。紙張的厚度必須介於每平方公尺 80 到 325 磅之間 。我們可以找到一疊一疊的，或是一本本的紙，甚至是每張為 70×100 公分的紙，可視個人需求再切割成想要的大小。

素描用的厚卡紙板夾可以用來整理或是攜帶素描作品，只要將素描用描圖紙先保護好再放進去就可以了。

畫　板

想要畫渲染技法時，必須先準備一塊畫板，以便將圖畫紙固定好。如果只是用羽毛筆畫線條的話，就可以直接在整疊紙或是整本的紙張上面作畫，唯一必須注意的是，不要太過用力畫，以免在底下的紙上面留下線條的刻痕。

彩色墨水

彩色墨水初探

基本材料

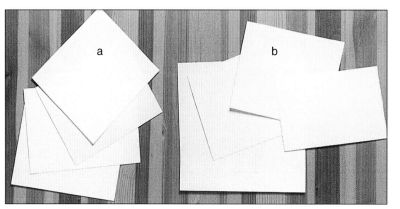

有各式各樣的紙張可以選擇：(a) 有的適合用羽毛筆或是竹管筆作畫；(b) 有的則適合渲染技法；(c) 有的則可以用來製造特殊效果。

工作桌

利用沾水筆素描是要相當細心的，因此需要一張夠大且夠穩的大桌子，才能夠提供良好的作畫環境。畫渲染技法時，素描板的上方必須用東西墊高，以便讓墨水可以往下流動。這樣的設備還可以讓你有個既正確又舒適的作畫條件。良好的採光、一個好的工作桌，以及一個可以把所有的東西都放進去並且整理好的抽屜，這些就是畫彩色墨水畫時不可或缺的基本設備。

畫彩色墨水的基本工具並不會太占空間。墨水和筆可以用盒子或是有彈性伸縮的布袋裝好就可以了。

一根可以用來吸墨水的滴管，是用來長久保持墨水瓶乾淨無汙染的必備工具。

尺 寸

在考量到用彩色墨水作畫是比較困難的情況下，最好從小面積的紙張開始著手練習，也就是最好不要選擇面積超過 24×32 公分大的紙張。

必備工具和補充材料

吸水紙、自來水、蒸餾水、調色用的盤子或碟子、留白膠都是必備的工具。在購買材料時，為了日後各種技法上的需求，別猶豫，記得可以同時先將幾種不同的工具都購買下來，像是金屬沾水筆尖或是鳥類羽毛筆、筆桿、竹管筆、毛筆……之類的工具。並開始收集任何可能製造特殊肌理效果的工具，例如：天然海綿、棉花棒、可以用來壓印花紋的浮雕圖案、一把牙刷、白色蜜蠟、松節油……等。之後，還可以繼續增添其他道具，像是牛膽汁、阿拉伯膠、砂紙、美工刀……等。另外，還需準備裁切紙張用的工具，甚至必要的時候，將紙張裱貼在畫板上。最後，如果希望能夠將作品保存較長久的時間，就必須準備一瓶可以用來定著顏料用的噴膠。

彩色墨水罐

一般的彩色墨水是用小型的玻璃罐裝的，罐子的蓋子有時候還附著一根滴管，可以用來吸取罐中的墨水。當然還有所謂的墨條，在畫渲染技法或是日本畫時很實用。由於科學的進步，我們已經可以買到使用相當方便的沾水筆，也就是一般俗稱的鋼筆，以及可以方便替換的墨水匣。然而，最重要的還是彩色墨水的品質，以及墨水罐的密封程度。

彩色墨水

彩色墨水初探

基本材料

各式墨水

最好是從所謂的中國墨汁，也就是黑色墨水開始著手練習。即使如此，你還是可以視情況需要，選擇少量的顏色來擴充效果。

什麼是彩色墨水

所有用羽毛管製成的筆或是用一般沾水筆所畫成的作品，都必須用彩色墨水。在墨水瓶罐上所貼的標籤會清楚標示內裝墨水的特性，是否耐水（有些墨水是不溶於水的）這一點就會影響墨水的透光度和光澤度，以及墨水乾了之後的耐光性。

黃色

橙色

紅色

焦黃色

黑墨水和彩色墨水

傳統色彩包括黑色、白色、咖啡色，以及藍色。今日，一些專門製造彩色墨水的廠商可以提供愈來愈多種顏色的墨水供消費者選擇（某些廠商甚至製造了 45 種顏色的墨水）。我們建議你最好先從黑色，也就是中國墨汁，開始著手練習，再慢慢地嘗試使用其他顏色。最後，建議你至少可以選擇 8 種顏色，如此一來，你就可以利用它們畫多種顏色的彩色素描了。

彩色墨水

彩色墨水初探

各式墨水

溶水性的試驗

市面上所謂的油性彩色墨水，實際上是加入阿拉伯膠作為黏著劑，使墨水乾了之後便不再溶於水。阿拉伯膠是一種有機物質，利用酒精處理後就可溶於水。使用油性彩色墨水可以畫出特別細膩的效果，但是它們的缺點就是操作上比較困難，因為一旦乾了之後，我們就不能夠再進行任何的修改，這就是它們的特性。

所謂的油性彩色墨水一旦乾了之後，就不再溶於水。

如果想要得到比較明亮的色彩效果，就必須小心不要過度混色，因此，你必須同時準備好幾種黃色或是好幾種藍色，以便製造明亮的調子變化。

兩個色調變化非常微妙的黃色。

偏紅或偏藍的紫色。

良好的效果

請選擇品質良好的墨水,因為如此才能得到明亮的效果,並且保證作品可以被保存比較長久的時間。

蒸餾水

想要將墨水用水稀釋以便製造渲染的效果時,最好選擇蒸餾水,因為這樣才能確保良好的效果。但是,必須要十分小心的是,有些顏色如果過度用水稀釋,就會有產生顆粒的傾向。因此,最好先做些試驗,以便於認識色彩的特性。但是,用沾水筆作畫時,仍然必須使用自來水,因為在作畫過程中,工具的清洗或是想要洗掉一些汙漬時,就必須使用到自來水了。

彩色墨水與光線

彩色墨水最大的缺點在於它對光線相當的敏感,因此,最好小心避免讓作品暴露在光線底下被直接照射。如此一來,才能夠保持它的光彩。

胭脂紅

咖啡色

藍色

綠色

繪畫小常識

小心對待你的用具

如果想要讓你的作畫工具保持良好的狀態,就必須遵守某些規則。

1. 彩色墨水瓶必須要放在陰涼的地方保存。
2. 工具——畫筆、沾水筆尖、容器,還有工作桌,在每次使用過後,都必須立刻用清水清洗乾淨。

用水和肥皂把所有的用具清洗乾淨,再仔細用水沖洗後將用具擦乾。最後,將沾水筆尖和筆桿分開,放到收藏盒裡面收好。若是使用毛筆,請將筆毛向上擺放,如此一來,才能避免它們變形,等乾了之後再小心放好。

白色
黑色

所有的彩色墨水,除了白色之外(流動性比較差),都可以用沾水筆來作畫。

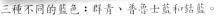
三種不同的藍色:群青、普魯士藍和鈷藍。

翡翠綠和黃綠色實際上是不相同的。

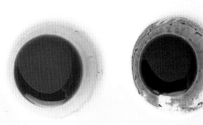

a

毛筆　竹管筆　鴨嘴筆

b

c

上圖是以毛筆、竹管筆、鴨嘴筆，分別在 (a) 乾的、(b) 半溼的，和 (c) 全溼的紙上面畫出來的效果。

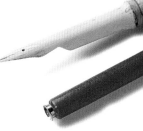

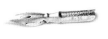

　　想要自由自在地畫線條，唯一的方法是利用基本工具，像鴨嘴筆、竹管筆、毛筆，在任意選擇的各種紙張上面，不論是乾的或溼的都可以，不斷地練習。

紙張的選擇

　　剛開始時，請選擇幾種特性不同的紙張練習，例如：有一種表面平滑的紙張（吸水性比較差），它特別適合用來以未經稀釋的彩色墨水作畫，另外還有水彩紙（吸水性比較好，而且比較沒有那麼平滑），以及用米漿製造的紙之類的。然後，在這些紙上面做一些試驗，再觀察每一種紙張所能畫出來的特殊效果。

毛筆、竹管筆、鴨嘴筆和其他

　　彩色墨水可以用許許多多工具沾著作畫，但是最傳統的工具則包括毛筆、竹管筆、鴨嘴筆。對於初學者而言，最好是先選擇筆尖比較柔軟的鴨嘴筆，可以吸附比較多的墨水，這樣才能夠一筆就勾勒出比較大的粗線條。我們也可以自己用竹子削出鴨嘴筆的形狀，但是用買的還是比較方便。筆尖的部分必須從中間割開，並且在中心的地方鑽一個小圓洞，以便吸附墨水。至於毛筆，不論它們的大小如何，最重要的是它們本身吸附墨水的能力，還有它們的造形，以及筆毛的柔軟度。

不論是使用鴨嘴筆或毛筆，畫在不同的紙張上面的效果也不會相同：(a) 是畫在乾的紙張上面，(b) 則是畫在利用蒸餾水打溼過的紙上的效果。

筆　觸

　　必須要用相當堅定有自信的手法去描繪筆觸，只要稍微改變握筆施壓在紙上的力道，就可以變化線條的粗細。至於墨水，不論是原汁或是經過稀釋，每一枝筆所吸附的墨水量的差異，也會改變畫在紙張上面的調子。你最好能夠勤加練習使用每一種工具，以便能夠深入了解它們的特性，並且能夠掌握不論是在乾的、溼的，或是半乾的紙張上面，所能描繪出來的特殊效果。

　　在乾燥的紙張上面，不論是用鴨嘴筆或是毛筆，所畫出來的線條都有相當硬的邊緣。相反地，如果我們將紙張先用水弄溼，那麼不論是用什麼工具作畫，所畫出來的墨線將會暈散開來，它的邊緣也就比較沒那麼硬。在這一類的試驗中，水分的掌控是最基本的條件。我們還可以利用畫板傾斜的角度變化，讓暈染的效果朝著我們所期望的方向流。

彩色墨水

彩色墨水初探

線　條

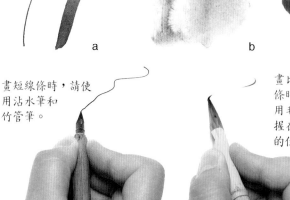

a

畫短線條時，請使用沾水筆和竹管筆。

b

畫比較寬大的線條時，就必須使用毛筆，並且需握在筆桿上較高的位置。

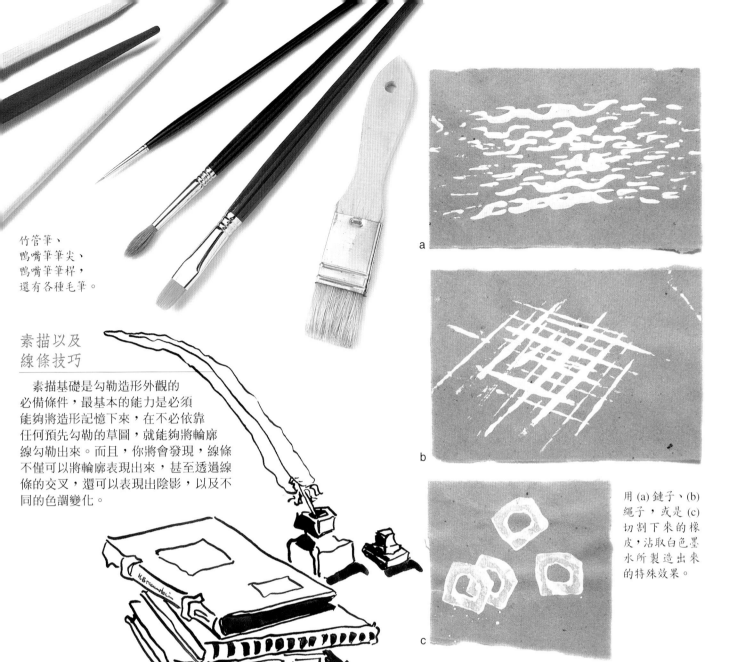

竹管筆、
鴨嘴筆筆尖、
鴨嘴筆筆桿，
還有各種毛筆。

素描以及
線條技巧

素描基礎是勾勒造形外觀的
必備條件，最基本的能力是必須
能夠將造形記憶下來，在不必依靠
任何預先勾勒的草圖，就能夠將輪廓
線勾勒出來。而且，你將會發現，線條
不僅可以將輪廓表現出來，甚至透過線
條的交叉，還可以表現出陰影，以及不
同的色調變化。

a

b

用 (a) 鏈子、(b)
繩子，或是 (c)
切割下來的橡
皮，沾取白色墨
水所製造出來
的特殊效果。

c

作渲染技法時，最好選擇將紙張固定在
一塊傾斜的畫板上面再作畫，如此一
來，多餘的墨水就會聚積在下方，那麼
我們就可以很輕易地用筆將它吸掉。

在用 (a) 米漿所製造的紙，或是 (b)
絲織而成的布上面，透過水分的掌
握，所營造出來的不同的藝術效果。

b

彩色墨水初探

線　條

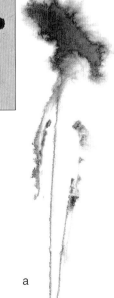

a

7

整體的調子變化

調子的變化還有陰影的處理，筆觸明顯與否，以及整體的調子變化，都是用來表現所描繪對象的造形和體積的基本要素。

我們可以透過不同的線條筆觸去營造各種變化。

筆觸

我們可以用鴨嘴筆或是竹管筆，透過各種筆觸的描繪，像是短勾線、斜線、小四方塊、三角線、還有點……之類，來表現各種調子變化以及陰影。

各種調子變化

整體的調子變化有什麼作用呢？它可以用來表現所描繪對象的光線和陰影變化。透過仔細的觀察，藝術家便可以掌握整體的調子，也就是說描繪出整體的調子，亮調子表現的是直接受光線照射部分的調子，再透過漸層的調子變化，一直到比較暗的調子部分，也就是陰暗面的調子。

整體的調子

你會發現，當所描繪的筆觸愈密集，渲染的色調愈濃重時，所得到的調子就會愈深。想要製造整體的調子變化，不論是從最亮的調子到最暗的調子，或是相反，一切都仰仗調子的變化。在同一件作品裡，我們可以同時應用各種不同的筆觸還有渲染技巧，以便營造許許多多的調子變化。

最初的練習

想要畫出相互平行的線條，最好從較短的線條開始練習，並且嘗試不同方式的線條練習，然後才慢慢地增加線條的長度。

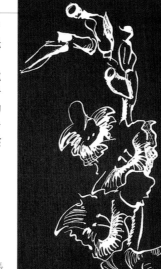

當我們用白色墨水在黑色的紙張上面作畫時，就必須注意掌握調子的方式是與平常不一樣的。

我們可以透過各種筆觸去描繪整體調子的變化，最重要的是要能夠從亮調子到暗調子，或是相反的手法，平順地表現出調子的漸次變化。

使用黑色的中國墨汁加上渲染的技法，可以讓各種調子變化融合在以鴨嘴筆勾勒線條的素描作品裡。布朗斯坦的素描作品。

利用鴨嘴筆沾取黑色的中國墨汁作畫，可以描繪出塊面化暗面的素描。

8

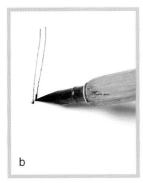
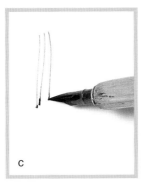
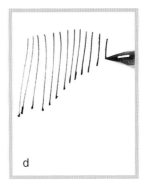

a b c d

想要成功地表現調子變化,平日就必須練習到可以在小塊面積上,很順暢地描繪出各種線條。在 (a) 第一條線旁畫上 (b) 第二條線,然後畫上 (c) 第三條線,一直到可以將 (d) 整個表面積畫上相互平行的線條。

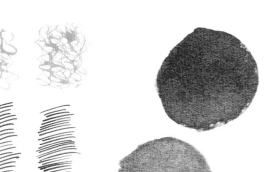

重疊的效果

一旦乾了之後,渲染的色塊就可以再用另一層渲染效果去堆疊出較深的調子,也可以用鴨嘴筆在上面勾勒線條。

我們可以利用渲染的技巧,直接營造明亮的調子,也可以應用在已經乾了的渲染色塊上面再畫上新的渲染塊面,以營造較深的調子變化。

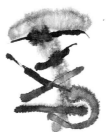

利用對比強烈的色調變化,可以營造出相當有趣的筆墨效果。

相關的塊面

調子所覆蓋的塊面必須和你可以輕易描繪筆觸的表面相同。至於渲染技法,請從一個很小的塊面開始練習 ,也就是一筆就可以畫出來的面積,然後,當你可以比較得心應手地掌握渲染技法之後 ,你就可以試著慢慢地將渲染的面積擴大。如果想要在一個比較大的面積上成功地應用渲染技巧,建議你在墨水中加入牛膽汁,甚至於先在紙上面預先塗上牛膽汁。

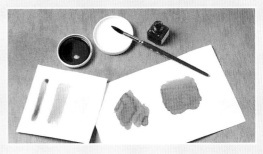

我們可以透過渲染的技法,營造調和色調的變化,至於調子的變化則和我們加水的多寡和墨水稀釋的程度有關。

彩色墨水

彩色墨水初探

整體的調子變化

不需透過筆觸營造的調子變化

利用毛筆沾取稀釋後的墨水,畫出渲染的效果,就可以營造出調子的變化。在這種技法裡,我們可以透過逐漸在某一個顏色裡面加水這種最簡單的方法,就可以表現出相當完整的調子變化。我們在顏料中所加入的水分愈多,所畫出來的調子也就愈明亮。在渲染的技法裡,也可以用鴨嘴筆或是竹管筆,畫出融合在一起的調子。這個時候,就需要許多的水分,而鴨嘴筆或是竹管筆的筆尖,則可以用來將色塊朝著想要的方向延伸擴大。

漸　層

　　利用漸層調子可以更成功地表達明暗調子，也就是光影的效果。想要營造漸層變化時，可以利用交錯的線條或是渲染的技法，甚至於兩種技法同時使用也可以。

定　義

　　漸層調子是指從亮面的調子到暗面的調子，或是在相反的情形下，調子循序漸進的變化，在過程中，必須沒有突然中斷的調子。

我們可以利用各種素描線條表現明暗變化，像這裡所列舉的例子，畫家布朗斯坦就是利用捲曲的線條表現調子變化。

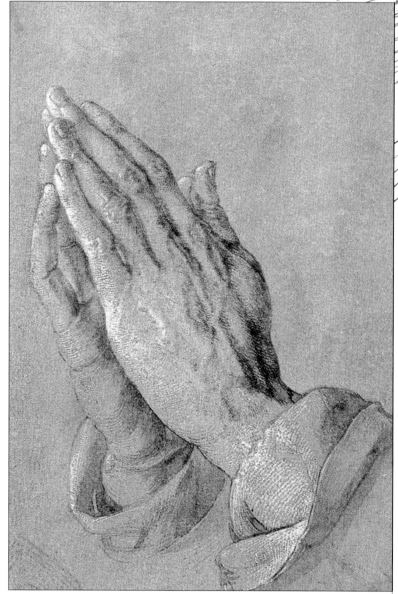

合掌的雙手 (Mains jointes)，亞伯特·杜勒 (Albrecht Dürer)，用鴨嘴筆沾取中國墨汁及白色墨水，畫在藍色的紙張上。

對比和景深

　　透過漸層的調子變化，可以成功地營造出體積感，如果想要營造出空間的深度感，就必須依賴對比調子的應用。在開始著手描繪之前，就必須先掌握想要描繪對象的層次問題，這個問題的重點通常是只有一個遠景（背景），一個或多個中景，以及所謂的前景。想要掌握整件作品的調子，就必須先確認前景調子的對比程度，而這種對比將隨著空間距離的推遠，而逐漸變弱。我們通常會用非延續性的調子，也就是非漸層的調子變化，表現景深的改變，並且藉此強調整個畫面的空間深度感。每一位畫家都有屬於他自己個人處理調子變化以及漸層效果的方法，也因此有無限的創造性和表現的可能性。

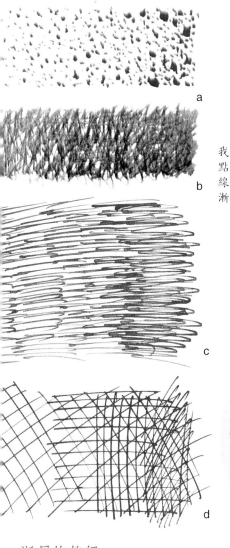

a

b

我們可以利用 (a)
點、(b) 摩擦、(c)(d)
線條的方式去營造
漸層的效果。

c

d

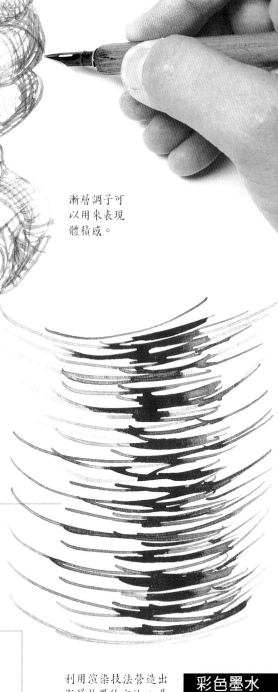

漸層調子可
以用來表現
體積感。

技法的綜合應用

我們可以在同一件作品上面，
同時綜合應用交叉線條和渲染技
法。因此，在一個完全乾透的漸層
色調上面，我們還可以重疊地畫上渲
染或交叉線條。相反地，利用交叉
線條所營造出來的調和色調變化中
所留下來的空隙，也可以用很淡
的色彩渲染，以便將調子融
合在一起。

漸層的筆觸

摩擦與用短線條或點描的方式一樣，都是用來營造漸層筆觸最簡單的
方式之一。至於利用直線、斜線，還有交叉線條營造漸層筆觸，則必須
有某種程度的經驗，才能夠掌握某種程度的精準度。必須知道的是，直
線、斜線，乃至於曲線的線條走向，不僅必須和光線的照射方向相關，
而且還必須能夠達到強調透視的效果。

利用渲染技法營造漸層效果

在彩色墨水的技巧當中，顏色的漸層色調變化是透過在墨水中加水的方式
營造出來的。先將一枝乾淨的毛筆浸泡在蒸餾水中，等到它吸飽了水分之後，
用這枝筆把一部分的紙張表面刷溼，然後再將這枝毛筆放入墨水中，吸足了
墨水之後拿出來，從紙張表面還是乾的部分開始，朝著沾溼部分的方向，以
反覆的 Z 字型筆法，迅速地刷過一遍，在這個過程中，筆毛很快地會吸收紙
張上面的水分，並且使得墨色逐漸地稀釋變淡。如果你的速度夠快的話，應
該就會有足夠的時間反覆相同的動作兩次，而最亮的調子部分，將只是些微
地染上顏色而已。

利用渲染技法營造出
漸層效果的方法，是
透過在墨水中逐漸加
入愈來愈多的水分稀
釋，漸次畫出愈來愈
明亮的調子來。

在整片用水稀釋過的墨水所描繪出來的色塊上，當這個色塊還是溼的時候，可以用乾淨的清水洗掉一些顏色，而紙張原本的底色也會因此顯露出來。

補　筆

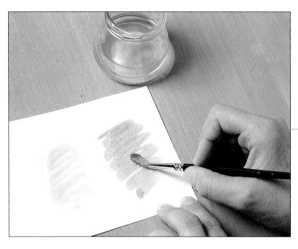

不溶於水的油性墨水一旦乾了之後，遇到想要修改的地方，是不可能用水將顏色去除的，必須用刮掉或覆蓋的方式來修飾。

油性彩色墨水

　　水性彩色墨水並不耐水，它就像水彩一樣，可以用清水清洗掉色料，但油性墨水則不同，它一旦乾了之後，就會完全吸附在基底材上面。此時，若想要將顏色去除掉就變成不可能的事了，除非在顏色還沒有乾之前，立刻將它吸掉，或是等到完全乾透了之後，再用刮除的方式去除掉。

不溶於水的油性墨水一旦乾了之後，不論它是否經過稀釋，是不可能再用水把它洗掉的。

我們可以用刀子或是美工刀片刮除一些非常明確的小區塊。

我們可以利用刮擦的方式，刮擦出一些白色的塊面或線條來。

可能發生的結果

　　拯救的行為有時候只會愈弄愈糟糕，例如利用刮除的方式去掉顏色的方法，實際上只能限用於一些小細節的修改上，像是一些獨立的小點點，或是很短的線條上。此外，被刮除的部分不可以再用墨水或是渲染的方式再覆蓋，因為，被刮過的紙張部分的吸水力會變得非常強，如果再沾到任何的墨水，顏色就會變得特別的深。所以，最好能夠儘量運用別的方式去掩飾畫錯的部分。

用砂紙打磨可以處理較大塊面的面積，然而，如果我們在打磨過或是刮除過的地方再畫上墨水的話，已經起毛的紙張纖維部分的調子就會顯得格外地深。

刮出一塊白色

　　我們有時候會不小心把原本想要留白的地方畫上了顏色，這時候，如果面積很小的話，我們是可以利用刮擦的方式來作修改，只是結果實在不盡理想。在一張小的草稿紙上面試試看就知道了，沒有刮過的地方，也就是紙張原有的白色，很顯然地遠較被刮除過的地方來得平滑又有光澤。

拯救小小的錯誤

　　如果有一小點或是一小段錯誤的線條的話，可以用美工刀或是銳利的小刀小心地輕刮畫面上錯誤的地方，或是用砂紙磨也可以。使用刀子刮的時候，務必注意小心掌握刀子的角度，以免不小心將紙張刮破。然後，還要記得用刀背輕輕地將刮擦的表面壓平。

作畫時所產生多餘的墨水，必須用吸水紙或是乾淨的乾毛筆吸乾淨，這樣做的目的在於預防墨水乾了之後可能出現的水痕。但是，最好的方法還是小心控制水分，因為這才是最根本的預防之道。假如你實在不想將多餘的墨水吸掉，那就必須等到它完全乾透之後再說。因為，沒有什麼會比不小心弄髒一件已完成但還未乾的作品，更讓人遺憾的事情了。

即使作品的表面看起來像是已經完全乾透了，但還是建議你最好用吸水性較強的紙張將所有剩餘的水分吸掉。

修飾錯誤

1

我們可以用覆蓋力很強的白色墨水來修飾畫錯了的細節，當白色墨水完全乾透了之後，再畫上正確或原本想要畫的顏色。如此一來，通常可以得到尚可接受的結果。

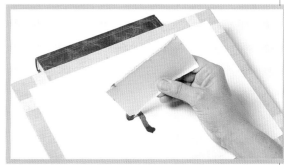

1. 利用白色墨水修正一些小細節。

2. 等待整個顏色完全乾透了。

3. 在白色的上面畫上想要的顏色，還是可以保有相當良好的透明度。

想要避免在乾燥的過程中形成裂紋的方法是，用一張吸水性比較強的紙或乾淨的乾毛筆，將多餘的墨水吸掉。

2

3

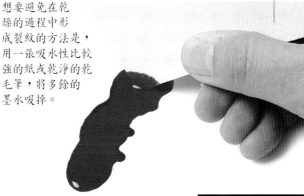

繪畫小常識

紙張的保護

想要學習用彩色墨水作畫的首要工作之一，是學習保護紙張上還沒有畫到的空白部分，唯一的方法與重點是，避免讓乾淨的地方沾到顏色或斑點。

想要避免在作畫過程中不小心留下汙點，最好能用吸水紙或草稿紙，盡量將絕大部分不是正在進行的畫面遮蓋住。

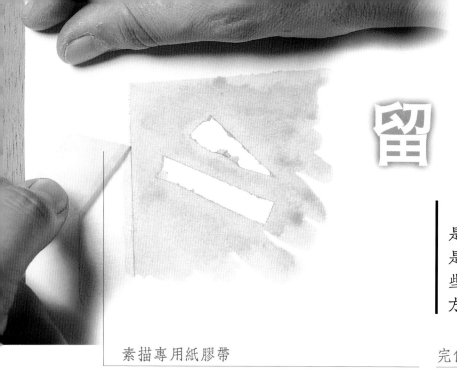

留白

乾了之後就不能再溶於水的墨水是無法修改的，因此，留白的技巧是用來保護紙張的底色，或保護某些畫面時不可或缺的方法，有幾種方法可以嘗試看看。

素描專用紙膠帶

紙膠可以用來保護畫面的四周，也可以用來遮蓋某些細節。

所謂的素描專用紙膠帶是一種有黏性的紙捲，我們可以用它來做記號，也可以用來保護畫面的邊緣，以免它沾上了墨水的顏色。我們也可以用它來貼一些輪廓線較直的邊線，例如，水平線之類的，甚至也可以用它來暫時遮蓋保護一些細節的部分。但是，必須注意的是，一定要等到作品完全乾了之後，再小心地將紙膠撕掉，如此才不會將作品的表面破壞掉。

白色蜜臘與色鉛筆

利用白色蜜臘或是白色色鉛筆來進行留白的效果，是沒有辦法做到像留白膠那樣乾淨俐落的。

完備的工具

一旦選擇好了要畫些什麼，而且也確定了要用什麼樣的表現形式，以及作畫的過程中所應用的技巧時，就必須先將所有可能需要用到的工具都準備齊全，以便於在作畫的過程中，讓所有的材料都能隨手可得，尤其是留白時所需要用的東西可千萬別忘記準備了。

工具

有好幾種方法可以做到留白的效果（素描專用紙膠帶、白色蜜臘、白色色鉛筆、留白膠……等），最好能夠依照個人所期望製造出來的效果作選擇。

利用白色蜜臘畫出來的線條，可以保留紙張原有的顏色。

彩色墨水

彩色墨水初探

留　白

14

留白膠

當你想要保護有肌理或是有調子的區塊時，不論你是用毛筆沾取已經稀釋或是完全未經稀釋的墨水作畫時，都得使用留白膠。留白膠的可塑性，相當適合用於遮蓋小細節，或是用來保留出白色的線條。當畫面上的墨水完全乾透了之後，我們就可以把上面或是旁邊已經乾了的留白膠膜撕掉，如此一來就不會有任何的危險性。去除掉膠膜之後所留下來的白色是十分純淨的，因為紙張並不會因為去除膠膜而受到任何的傷害。

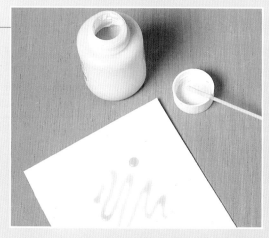

留白膠呈現液體狀態，使用的方法是在想要保留白色底部的某些部分細節（圖案）上，先用留白膠畫上去即可。

一旦留白膠完全乾透了之後，我們就可以在上面進行染色的工作了。

橡膠版畫的印刷

在此我們還必須提到橡膠版畫的印刷，在橡膠版畫的技法裡，被刻掉的凹槽處就相當於留白，我們將紙放在刻好並且用滾筒滾上油墨的橡膠板上施壓之後，凸出的圖案部分就會被印在紙上。

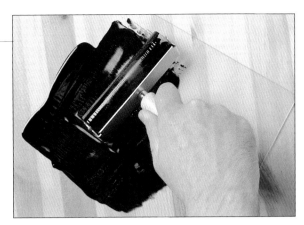

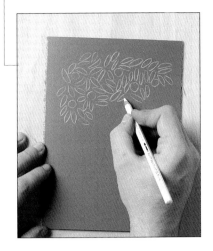

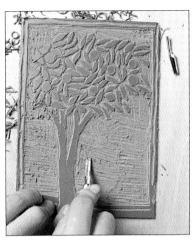

在板上畫好或是描好了圖案之後（左圖），我們就可以沿著圖案的輪廓線，將圖案之外的地方刻掉。

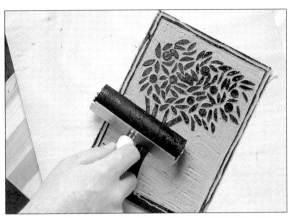

我們在一塊玻璃板上，將滾筒均勻地滾上油墨（上圖），然後再用沾了油墨的滾筒，將油墨轉壓在橡膠板上。

保護留白的區塊

在開始使用彩色墨水之前，必須先用留白膠將畫面上想要紙張原有的白色部分保護好。正式使用留白膠之前，最好先在與想要作畫的圖畫紙品質相同的小紙片上面做試驗。必須等到留白膠完全乾透了之後，才能畫上彩色墨水，同樣地，也必須等到所畫上的墨水完全乾透了之後，才能夠將留白膠撕掉。另外，也可以在某個顏色上塗上留白膠，但先決條件是必須在顏色完全乾了之後，而且圖畫紙本身是完好無任何起毛或毀損的狀況之下，才能應用這種技法。建議你，只有在使用乾了之後不會再溶於水的墨水時，才應用留白膠。

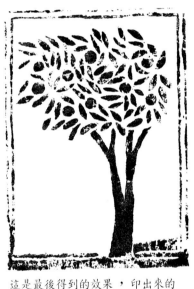

這是最後得到的效果，印出來的圖案與原始的素描圖形左右相反。

將木板擺在轉印的紙張上面，然後用滾筒來回重壓。

彩色墨水初探

留白

我們可以用任何有較尖的末端的工具，很輕易地將已經完全乾透了的留白膠挑起來。

我們小心翼翼地將留白膠撕掉，並露出留白的部分來。

追隨大師的步伐

　　在開始嘗試以彩色墨水畫素描之前，讓我們先看看一些成功地利用線條、明暗變化技巧，或是漸層、渲染等技法所表達出來的作品。觀看這些作品時所必須掌握的重點，在於了解藝術家是以什麼方式表達作品的原創性，以及他是以什麼方式去完成想要得到的效果。

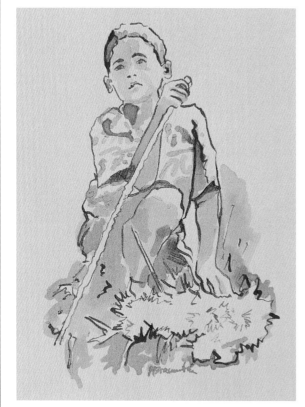

對於漫畫圖案而言，線條的應用與表達可以稱得上是最根本的。布朗斯坦的作品。

使用柔軟有彈性的沾水筆畫輪廓，成功地表達了畫面上少年的神情。其上再用毛筆所做的渲染，則賦予作品鮮明動人的光影效果。布朗斯坦的作品。

這幅作品是畫在蠶絲紙上面，畫家首先用蒸餾水將紙打溼，再用兩種不同顏色的墨水直接畫上去，目的在於營造出微妙的渲染效果。

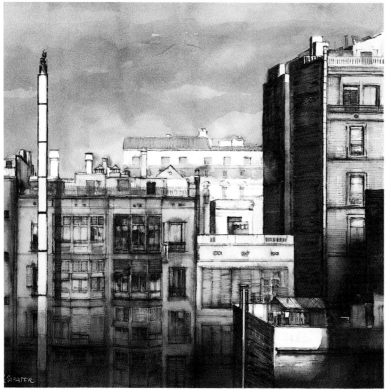

利用竹管筆畫線條以及墨水渲染的效果。瓊安‧沙巴特 (Joan Sabater) 的作品。

顏色的掌握

對於任何想要應用彩色墨水作畫者，必須要對色彩理論要點有最基本的認知，當你的技巧慢慢地有所進步時，你會發現可以直接在紙上調色，這包括可以趁畫面還潮溼的時候，在紙張上面直接混色的混色法，也包括等到在底下的顏色乾了之後，再畫上另一層顏色的間接混色法。使用乾了之後不再溶於水的彩色墨水所畫出來的效果既明亮又有光澤，相當值得我們嘗試。

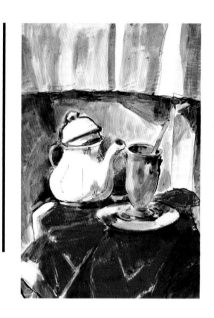

利用彩色沾水墨水所畫出來的靜物。布朗斯坦的作品。

所謂的色彩理論，牽涉到如何利用三原色之間的色彩混合，調配出所謂的第二次色以及第三次色來。

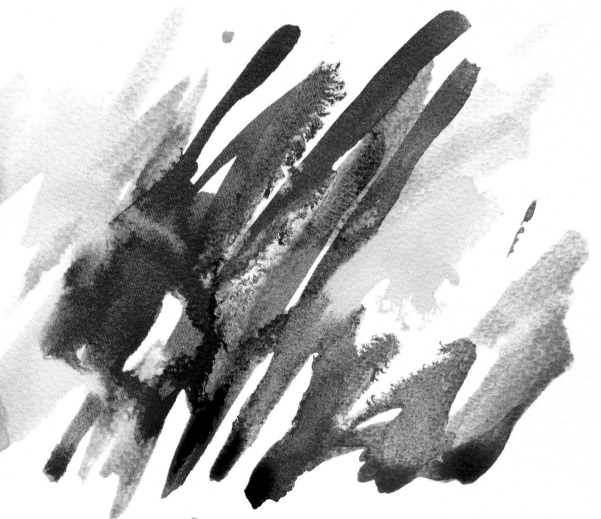

色彩混合

我們可以利用幾種不同的技法將兩個顏色混合在一起，以便調出第三個顏色來，例如可以在溼的或乾的紙張上面，利用線條或是種種色塊來調色。

我們可以在調色盤上面，將兩個顏色直接調和在一起。

混色的各種方式

顏色與顏色之間，利用水分的介入，彼此之間是可以直接混色的，每個廠牌都會有自己產品使用方法的說明書。但除此之外，實際上還是有其他混色的可能性，我們可以因此將混色的方法分為三類：直接混色法、視覺混色法，或是重疊混色法。

直接混色法。是指將兩個或兩個以上的顏色，不論是經過用水稀釋過或是未經稀釋，直接均勻地調和在一起。

視覺混色法。透過線條反覆交錯的方式，我們可以營造出所謂的視覺上的混色，做法是必須等到之前所畫的顏色完全乾透了之後，才可以再畫上新的顏色，因為如此一來，才不會產生非期望中的效果。

重疊混色法。乾了之後就不會再溶於水的墨水最適合使用重疊混色法，我們可以交替使用經過稀釋和未經過稀釋的墨水，但必須特別注意的是，一定要等到被覆蓋的顏色完全乾透了之後，才可以再疊上新的顏色，以免造成兩個顏色之間直接混色的現象產生。只要勤加練習，你就可以掌握色彩重疊混色時，所能營造出的特殊明亮效果。

在這個例子裡的藍色和綠色就是利用視覺混色法，只要我們在一定的距離之外觀看，就可以達到視覺上的混色效果。

我們可以將兩個顏色重疊在一起，也就是等底色乾了之後再畫上新的顏色，達到重疊混色的效果。

上色的順序

當我們將兩個透明色重疊在一起混色時，如果我們從較亮的顏色先畫，再重疊上另一個較暗的顏色時，會得到較為明亮、有光澤的效果。

如果將較亮的顏色放在下面，所得到的混色效果會比較明亮。

彩色墨水

顏色的掌握

色彩混合

切勿將墨水弄髒

想要將兩個不同顏色的墨水混合在一起之前，應該用真正乾淨的工具，將這兩個顏色分別吸取出適當的用量，混色的工作則必須在其他的容器中進行，直到得到均勻的混色效果為止。

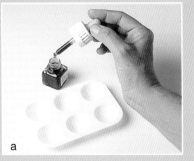

a

b

c

為了保持墨水罐中墨水純淨的色彩，就必須小心不要將它弄髒，使用時，請先 (a) 預估墨水的使用量，並用乾淨的滴管吸取足夠的墨水，再 (b) 滴到調色盤。(c) 每次在吸取另外一個顏色之前，請先將滴管仔細地沖洗乾淨之後再使用。

視覺混色和重疊混色的效果，和每一個顏色的用量有著密不可分的關係。

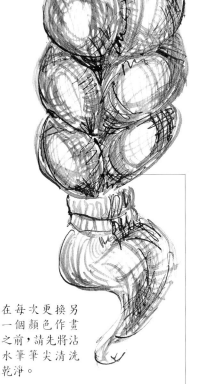

在每次更換另一個顏色作畫之前，請先將沾水筆筆尖清洗乾淨。

兩色之間的調和色與漸層變化

讓我們嘗試著改變兩個顏色的用色比例，並觀察所產生的結果。以兩個顏色之間的調和色作為練習，調出整個的漸層色系。最簡單的方式是利用兩個原色自身的漸層變化來進行漸層混色。也就是說，運用視覺混色的效果，我們應用其中一個顏色逐漸加水，調出一整個漸次變化的調和色，等到這些漸層顏色完全乾了之後，再於其上重疊平塗或以漸層的方式畫上另外一個顏色。我們也可以利用溼中溼的技法，也就是在其中一個顏色中慢慢地加入另外一個顏色的方式，應用直接混色的方式去營造漸層的效果。至於重疊混色的方式，則是利用渲染的方式，先畫出其中一個顏色的漸層變化或是平塗塊面，等到完全乾透了之後，再重疊地畫上另外一個顏色的漸層變化色。

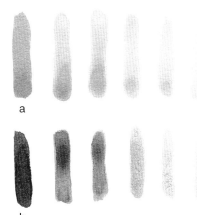

(a) 我們可以透過慢慢加入水分的方式，得到某一個顏色或是 (b) 直接混色出來的顏色的整個系列的漸次色變化。

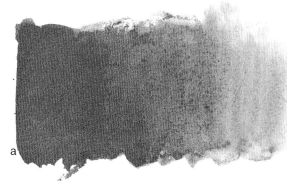

假如在 (a) 一個完全乾透了的、漸層的渲染效果上，(b) 重疊上均勻的渲染色塊，(c) 還是會得到漸層的色塊。

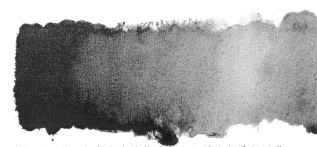

我們可以用兩個顏色直接營造它們之間的漸層色調變化，方法是將想要畫上這兩個顏色的漸層區塊，先用清水打溼，並在區塊中的一端，先畫上比較深的顏色，然後再於另一端畫上比較淡的顏色，之後用沾淡色的畫筆，以連續性的 Z 字型方式，快速地朝深色的那一端畫過去，直到連接到深色的部分為止，切記，不可以反覆來回地畫。

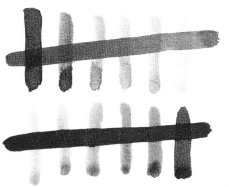

將某個顏色重疊在一整個系列的漸次色上面，就可以得到另外一個系列的漸次色，以及許多色調上的變化。

顏色的用量

只要改變想要混合的顏色之間的比例，不論是用直接混色法、視覺混色法，或是重疊混色法，所調出來的顏色就會截然不同。

色彩理論

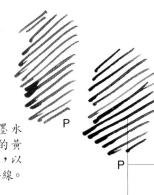

利用彩色墨水所畫出來的黃色、胭脂紅，以及藍色的斜線。

利用三原色作為出發點，我們就可以調出三個第二次色以及六個第三次色來，這些顏色的調色經驗，可以作為日後用來混合其他顏色的參考。

三原色

傳統中，用來混色的基礎就是所謂的三原色，即紅色、黃色和藍色。至於在彩色墨水中，我們則改用胭脂紅、黃色與藍色來代替。

利用沾水筆可以透過交叉線影法，將兩個原色混合在一起，線條密度較高的顏色會成為混色過程中的主要色彩。

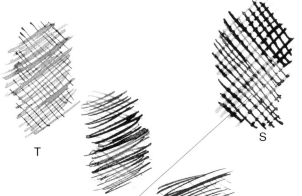

第二次色

利用三原色中的任意兩色，分別以相同的分量混合在一起，就會調出三個第二次色來，這三個第二次色包括橙紅色、綠色，還有深藍色。

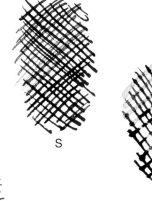

第三次色

將第二次色中的某一個顏色，加上三原色中的任何一個顏色，兩者以相同的分量比例混合在一起，就會調出六個所謂的第三次色來，這六個第三次色包括橙色、深紅色、紫色、紫藍色、黃綠色，還有藍綠色。

色彩理論和應用技巧

混色的技巧有許多種。用交叉線條之間的視覺混色效果時，交叉線條的密度就會和混色的效果有密切的關係。至於，如果是所謂的直接混色，就可以用畫筆所吸取的墨水分量來作為衡量的方式。因而所謂的第二次色，就是用兩個分量完全相同的第一次色相互調和出來的，而第三次色則是由其中一個顏色占三份，另外一個顏色占一份，相互調和在一起所產生的，關於這一點，我們在第 25 頁中會有更詳盡的敘述。我們也可以用滴管一滴滴地細數出更加精確的比例來。至於重疊式的混色法，則牽涉到必須加蒸餾水稀釋的問題，稀釋的目的在於降低顏色的飽和度，並尊重色彩之間相互混合應有的比例。這些混色都必須經過勤加練習的過程，才能夠真正地達到駕輕就熟的混色。

在使用蒸餾水稀釋顏料時，可以利用
畫筆來衡量所需分量比例。即使是用
重疊混色的方式調顏色，仍需遵守色
彩理論的原則。

P

P

P

應用毛筆所畫出來的三原
色。

第二次色：
橙紅色＝等分量的黃色＋等分量的胭脂紅。
深藍色＝等分量的胭脂紅＋等分量的藍色。
綠　色＝等分量的黃色＋等分量的藍色。

T

第三次色中的黃
綠色＝三份的黃
色加上一份的藍
色調在一起。

S

S

S

S

T

T

第三次色中的藍綠色＝
三份的藍色加上一份的
黃色調在一起。

a. 利用原色的黃色和胭脂紅所調出來的調
和色系。
b. 利用原色的黃色和藍色所調出來的調和
色系。
c. 利用原色的胭脂紅和藍色所調出來的調
和色系。

a

b

第三次色中的紫藍色＝
三份的藍色加上一份
的胭脂紅調在一起。

c

第三次色中的紫色＝
三份的胭脂紅加上
一份的藍色調在一起。

T

T

第三次色中的深紅色＝
三份的胭脂紅加上一
份的黃色調在一起。

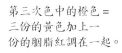

T

第三次色中的橙色＝
三份的黃色加上一
份的胭脂紅調在一起。

所有的中間色

　我們會發現，根據色彩理論，
是可以調出許許多多的中間色。
因此，在任何兩種顏色之間，我
們是可以混合出一整個系列的調
和色出來，以下就是所謂的三原
色，以及它們彼此之間的調和色：
黃色、橙色、紅色；胭脂紅、紫
色；黃色、綠色、藍色。在市面
上，我們可以找到橙色、紅色、
紫色、還有綠色。只要利用這些
現成的顏色，我們就可以調出許
許多多相當明亮的調和色出來。

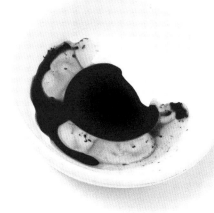

在彩色墨水裡，所謂的三原色是黃色、胭脂紅，還有藍
色，我們就是從這三個顏色作為調色工作的出發點。

灰色調與黑色

有許許多多的顏色都是利用三原色之間的混色所調和出來的，這些顏色多半都顯得比較灰暗，色澤沒有那麼鮮明，我們稱它們為各種灰色系。

將三個原色的黃色、胭脂紅和藍色，以完全相同的分量比例調和在一起，就會產生黑色。

理論上的黑色

將三個原色以完全相同的分量比例調和在一起，就理論而言，會產生所謂的黑色。但實際上，如果和墨汁的黑色相比較，就不難發現，這樣的混合所產生的顏色偏向於褐色。我們也可以將兩個互補色以相同的分量調在一起，以產生相同的效果，那就是指將黃色和深藍色，綠色和橙紅色，紅色和天青色調在一起的方式，去調配出理論上的黑色。

用中國墨汁描繪輪廓

黑色的中國墨汁的濃度，實際上是用來描繪輪廓時，最為理想的使用材料。

補　色

讓我們就市面上所販賣的顏色中找出互補的顏色，假使你將兩個互補的顏色，以相同的分量調和在一起，就會得到一個顏色很深近乎黑色的顏色。這些雙雙互補的顏色是指黃色和紫色、紅色與綠色，或是橙色與藍色調配在一起。

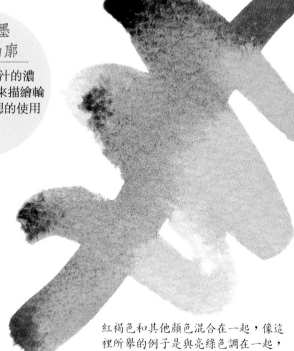

紅褐色和其他顏色混合在一起，像這裡所舉的例子是與亮綠色調在一起，就會產生很漂亮的灰綠色與赭色。

彩色墨水

顏色的掌握

灰色調與黑色

灰色調

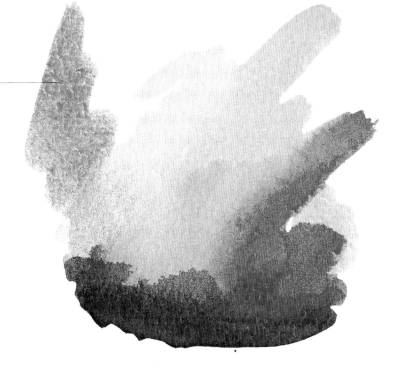

　　兩個互補色之間，如果以有一定差距的比例分量相調和在一起時（或是三原色之間也是以有一定差距的比例分量調和在一起），將會得到一整個系列變化萬千、色彩灰暗，甚至有點傾向灰色的灰色調。

　　想要調出所謂的灰色調，只需要將三原色以有一定差距的比例分量調和在一起就可以了。這裡所列舉的灰綠色是以大量的黃色和少量的胭脂紅，以及一點點的藍色所調和出來的。

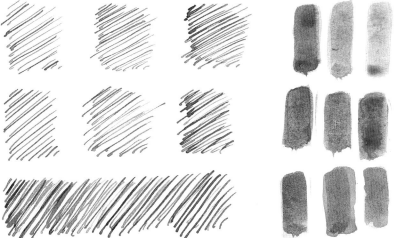

焦黃色的墨水，和一些藍色相混合，就會產生一整個系列顏色有點灰暗的赭色和灰色。

我們也可以像這裡所舉出的例子一樣，用分量相同的黃色與胭脂紅重疊在一起，再畫上少量的藍色，就可以調出一個灰色調出來。

我們可以利用沾水筆的交錯線條，或是用毛筆重疊色塊（底層乾了之後再重疊上溼的色塊）的方式，就可以製造出許許多多的灰色調。這裡所舉的例子就是用焦黃和群青去營造灰色調變化。

灰色系

　　我們可以利用兩個互補色去調配出一整個系列的灰色和漸層色塊。同樣地，我們也可以直接應用市面上所販賣的本身就比較灰暗的顏色，像是焦黃或赭色，來和其他現有的顏色混合，就可以調出一系列的灰色和漸層色塊。

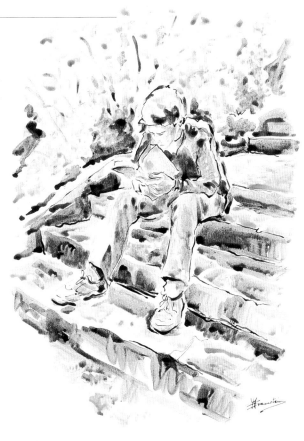

左圖是用焦黃和赭色兩個較灰暗的顏色所畫出來的作品。閱讀中的少年，布朗斯坦。

這個以一些較灰暗的顏色，以及透過渲染的技法所畫出來的調子，可以作爲用沾水筆畫一幅風景素描作品的最佳底色。

三原色

利用面對實景進行寫生，寫生過程必須能夠兼顧到整體調子的變化，以這種方式來自我訓練對於三原色的掌控，應該是很有趣的練習。

寫生對象

想要著手在正式的圖畫紙上面，用鉛筆輕輕地畫出一張乾淨簡潔的素描之前，先在數張草稿紙上面多做練習是必要的過程。

從各種角度去觀察想要寫生的對象，再專心地將它們畫為素描，小心計算比例還有取景，並注意整體的調子變化以及色彩的配置組合問題。

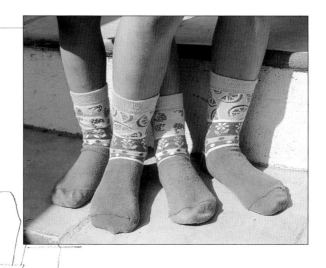

從寫生對象到簡要的輪廓素描稿

在確立了想要畫的畫作尺寸的總長度、寬度，還有整體的比例大小之後，就可以先在一張足以涵蓋正式的圖畫紙大小的草稿紙上面，開始著手畫草圖。你可以用取景框或是其他測量的工具的幫助，畫出比例正確的主要輪廓。為了避免在最終的完成作品上留下不必要的線條，你可以用描圖紙將草圖描過一遍，再轉印到圖畫紙上面，畫面上的素描稿務必用鉛筆輕輕地淡描。

彩色墨水

顏色的掌握

三原色

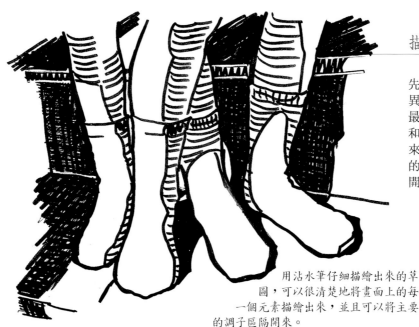

描繪對象的分析

想要掌握畫面上的調子，就得先對想要描繪的對象進行明暗差異的分析，最亮和最暗的調子是最容易分辨的。把最主要的色彩和調子，依照遠近關係給區隔出來。剛開始的時候，先從想要畫的紙張上面輕輕地描繪出草稿圖開始著手。

用沾水筆仔細描繪出來的草圖，可以很清楚地將畫面上的每一個元素描繪出來，並且可以將主要的調子區隔開來。

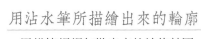

　　用鉛筆輕輕勾勒出來的線條草圖，將有助於用沾水筆去描繪出主要的輪廓線。沾水筆輪廓線可以用黑色墨水，或是改以和每一個描繪對象相互呼應的色彩的彩色墨水去勾勒。彩色墨水一旦乾了之後就不再溶於水，這時候你便可以用橡皮擦將鉛筆線條擦掉，並直接在上面繼續作畫，而且不用擔心會帶來任何不良的後遺症。

我們可以只使用三原色去調色，就可以調出任何你所想要的顏色。

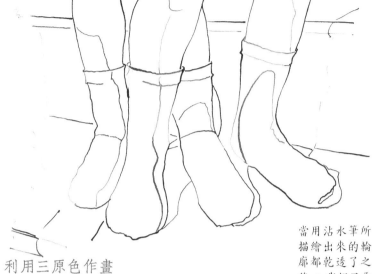

當用沾水筆所描繪出來的輪廓都乾透了之後，我們只要將鉛筆稿給擦乾淨即可，擦掉的時候，只要注意不要將紙張給弄皺了。

這是在調色盤上進行色彩的混色，上圖就是相當於所畫的每個對象的最亮和最暗的色彩：(a) 橙色系的襪子，(b) 玫瑰紅色的襪子，(c) 膚色，(d) 和 (e) 則是階梯。

a　b　c　d　e

利用三原色作畫

　　讓我們再次強調，所謂的第二次色就是利用三原色，兩個兩個之間，以相同的比例去調色所調出來的。而所謂的第三次色，還是利用三原色的兩兩混色，但是改以三份和一份的比例去調。至於灰色系，則是將三個原色都調在一起，只是彼此之間的比例並不相同。練習的時候，記得善用每一個顏色之間適用的比例，並且改變筆毛沾取色彩的多寡以及添加水分的分量多少，就可以做出許多調子上的變化。

用彩色墨水所調出來的顏色是相當明亮的，即使只是利用三原色所調和出來的顏色也是如此。布朗斯坦的作品。

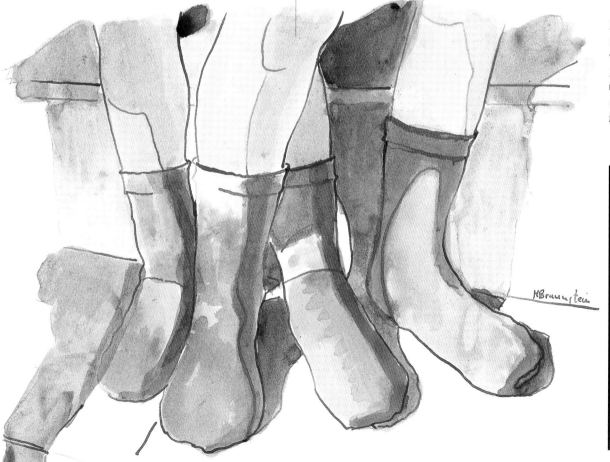

MBraunstein

視覺混色的筆法

只利用三原色來作畫並不是一件困難的事情，只要我們了解色彩的理論，並且懂得如何應用視覺上的混色效果就足夠了。

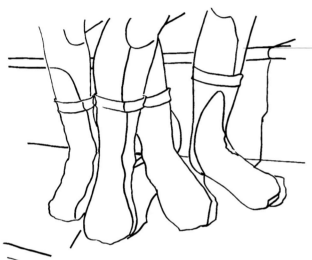

草稿圖是利用粗黑的墨水線條所勾勒出來的，因為如此一來，才能夠透過圖畫紙，還能夠輕易地且清清楚楚地看到這些輪廓線。

草稿圖

選擇一張適合畫彩色墨水的紙張，紙張必須要夠薄夠透明，如此一來，才能夠讓草稿紙上的線條透過來。先用藍色，依照草稿圖上的輪廓線描線條來，先放著讓它完全乾透了之後，再依次畫上其他的顏色，也就是黃色和胭脂紅，之後就不再需要用到草稿圖了。

藍色的交錯線條必須用來將所有含有三原色的色彩，及其明暗調子部分給表現出來。皮膚的陰影部分所用的藍色必須畫得相當的輕。最後，必須很仔細地將沾水筆筆尖清洗乾淨。

色彩和混色

首先，將最明亮的調子部分先保留下來，再用藍色墨水以交錯的線條將陰暗的部分畫出來。以彎曲相互交叉的方式畫線條，是最容易表現線條交錯效果的方法，原則非常的簡單，最暗的部分就是線條密度最高的地方。如果想要畫很細膩的線條時，可以用沾水筆筆尖的背面去勾勒線條，這個方法在畫膚色的暗面時特別有用。用藍色的交錯線條將所要描繪對象的輪廓線條明確地勾勒出來之後，就可以將底下的草稿圖移開，之後你就可以一面觀察想要畫的景物，一面作畫。然後再用黃色墨水，在所有含有黃色的部分畫上黃色的交錯線條，最後，就用胭脂紅把所有含有胭脂紅色彩的地方畫上這個顏色的交錯線條。

用交叉線條所描繪出來的調子

想要描繪比較亮的調子，記得將交錯線條間的空隙放寬一些，如果希望調子深一些，就必須讓空隙變得比較小，即線條密度高一些。

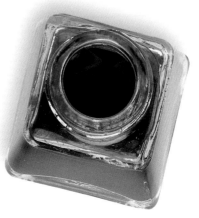

線條是利用交錯重疊的方式，再應用視覺混色的效果，來製造出個人想要調配出來的色彩，例如：a 和 b 就相當於地面色塊中的亮面以及最暗的調子部分，c 和 d 則是等於襪子本身的亮調子和暗面。e 則是透過加上極少量的藍色，畫出有別於襪子，也就是色彩比較明亮的調子出來。

a

b

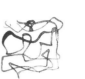

c

d

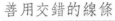

e

善用交錯的線條

透過視覺上混色的方法，以兩個或三個原色來營造出各種色調的方法很簡單，只要畫上不同顏色的交錯線條，並且小心地掌握每個顏色的用量，以及線條的密度即可。橙色就是利用沾水筆畫上大量的黃色交錯線條，重疊上以少量的胭脂紅所畫出來的交錯線條所營造出來的。左邊的襪子，也就是調子最亮的襪子，它的色調就微微地偏紅。至於皮膚的色調，則是以三種線條非常細膩的色調，也就是黃色、胭脂紅，再加上一些藍色，所綜合重疊出來的。至於背景部分的褐色以及灰色，我們還是應用三原色去調配出來，只是顏色之間所用的比例並不相同。

在已經完全乾透了的藍色線條上面，畫上黃色的交錯曲線，就可以營造出視覺混色的效果。讓我們特別注意左邊的襪子，在這隻襪子上，我們可以看到利用紅色所營造出來的暖色調的變化。

只要加上胭脂紅的交錯線條，整張作品的視覺混色效果就趨於完整了。這裡所舉的例子，就是一個簡單但是有用的練習，而且練習的結果相當的成功且引人入勝。布朗斯坦的作品。

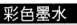

所有的色彩

應用所有作畫時必須使用到的顏色去營造線條交錯的漸層效果：

(a) 黃色、橙色、紅色，還有胭脂紅。

(b) 胭脂紅、紫色、藍紫色、天青色，還有藍色。

(c) 焦黃和赭色讓以黃色、橙色、紅色，以及胭脂紅所畫出來的漸層交錯線色調變得比較暗沉。

(d) 先從黃色畫到亮綠色的漸層，然後再漸層變化到藍綠色或翡翠綠以及藍色。

(e) 可以在 d 這樣的漸層變化上面，再畫上新的交錯線條來改變它的調子變化，這裡所加上的是橙色的漸層調子變化。這個例子告訴我們，視覺上的混色的可能性是相當多元化的。

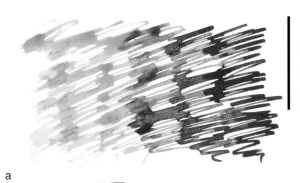

a

b

c

d

e

除了三原色之外，另外準備一些其他的顏色，對於日後的混色，尤其是直接混色方面，將會有很大的助益的。

各種顏色的交錯線條

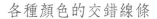

利用好幾種顏色來營造漸層的交錯線條，實際上是相當容易的一件事，我們只需要將各種顏色集合起來，並且根據它們各自的色溫所屬的色系，依序排列開來。所謂的暖色系是指黃色、橙色、紅色、胭脂紅，還有紫色（以藍色為界線），至於市面上所販賣的寒色系是指藍色和綠色（黃綠色是暖色系和寒色系之間的交界）。灰色系裡面的焦黃和褐色都算是暖色，應該把它們擺在紅色、胭脂紅，還有紫色之間。

你可以在專門用來作為彩色墨水調色用的調色盤中，先把顏色調好，而其中的色彩變化就和紙張上面的色彩變化是相同的。

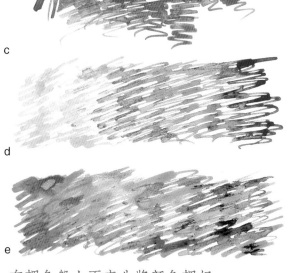

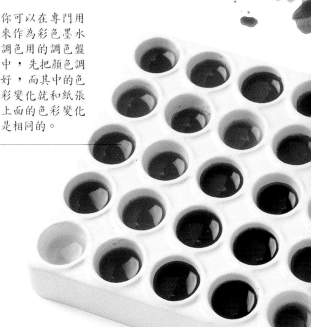

在調色盤上面事先將顏色調好

一旦決定好了想要畫的對象是什麼之後，建議你最好將所需要用到的顏色，都先在調色盤上面準備好。最好最快的方法是使用滴管去吸取每一個顏色的墨水，並將墨水放到調色盤的凹槽裡，切記，在每一次換顏色的時候，都必須先將滴管清洗乾淨。由於整個調色混色都只是用眼睛去判斷，因此，必須先在紙張上面試驗一下色彩效果，必要時還需用水將調好的墨水先稀釋。

為了實際操作上的便利，最好將預先調好的顏色，依照色系還有色彩的調子變化，依序排列出來。

要選擇什麼顏色

對於直接混色而言，最基本的方法是選擇適當的色彩，並且慎重的調和它們之間的比例。當我們手邊擁有好幾種不同顏色的墨水時，最好選擇最接近個人所想要調出來的色相的顏色，然後再於這個顏色裡加上另一個顏色來進行色彩變化，並且記得避免在同一次混色中，加入超過三種以上的顏色。

色彩的選擇

除了白色和黑色之外的十二種顏色加在一起，就可以組合成很好的選擇。但是，隨著經驗的增加，你將會發現，有某些主題會比較適合使用屬於相同色系當中的不同色彩變化來作畫。

這十三個顏色，包括白色還有黑色的中國墨汁，便可以組合成一系列可以滿足絕大多數畫家所需要用到的顏色。

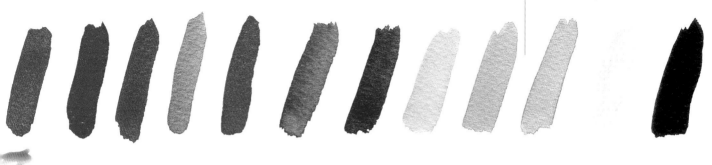

利用黃色、橙色、紅色，還有胭脂紅等暖色系，所調出來的混色效果。

利用焦黃和赭色，與黃色還有橙色相混合，就可以調配出非常漂亮的土黃色和鐵鏽般的灰色調來。

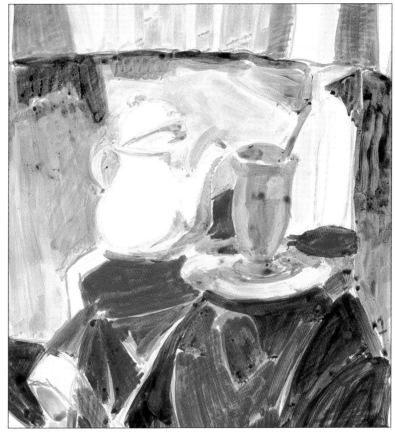

應用多種色彩所畫出來的渲染效果，加上線條勾勒出來的靜物作品。布朗斯坦的作品。

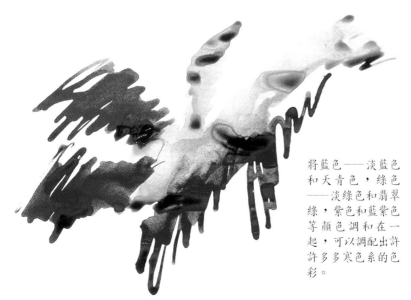

將藍色——淡藍色和天青色，綠色——淡綠色和翡翠綠，紫色和藍紫色等顏色調和在一起，可以調配出許許多多寒色系的色彩。

實務建議

> 想要以熟練的手法操作沾水筆技法，就必須經常練習，在學習的過程中，記取一些建議將有助於縮短學習的過程。以下就是幾個值得你遵循的法則，它們對於你的藝術進程將有所助益。

進行試驗

每一種紙張都有屬於它自己的獨特性質，如果你已經習慣使用某一個廠牌所生產的紙張時，你就可以不必特別進行任何的試驗。別忘了，每一張紙的每一個面所擁有的紋路肌理都不相同，因此最好根據個人所想要追求的效果去選擇。一塊渲染的塊面或是以沾水筆畫出來的交錯線條，各自所需要的乾燥時間並不相同，這和所添加的水分有關，不過也和所使用的紙張的品質，以及所使用的工具之間都是息息相關的。因此，試驗的目的就是為了避免到了作畫的最後階段，產生不必要的結果。

必須根據所使用的工具還有所想要營造的效果，選擇紙張裡最適合與整體需求的那一面來作畫。

最初的草稿圖

在此再一次強調，用彩色墨水作畫的特性在於它一旦乾了之後，就變得再也無法挽回，因此，預先進行試驗來了解每一個效果，像是色彩的對比效果，還有混色、渲染的效果、紙張的反應，以及交錯線條的練習等等。如此一來，你就可以儘量地避免在你的作品裡，產生任何的錯誤效果。

掌握難以掌控的部分

掌握渲染技巧當中的水分，或是交錯線條當中的線條方向，都是學習彩色墨水技法的過程中的基本課題，這些課題還包括在剛開始學習時，便會感覺到難以掌控的一些問題，像是紙張本身不規則的表面所能製造的效果，還有因為紙張的摺痕所造成的色塊，以及用牙刷去壓出痕跡，還有墨水的滴痕等等。

a

利用渲染的技法進行肌理的實驗。(a) 滴痕，(b) 畫筆的筆痕，或是 (c) 利用各種色調所營造出來的色塊。

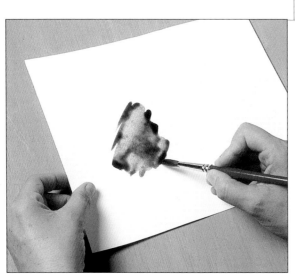

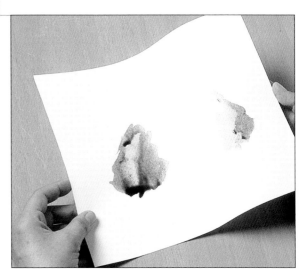

以彩色墨水作畫，一定要自始至終作整體性的考量，也就是說必須兼顧每一個作畫過程，以及作畫的程序問題，必須試驗每一個可能性，像是利用摺疊的方式所能營造出來的特殊效果。

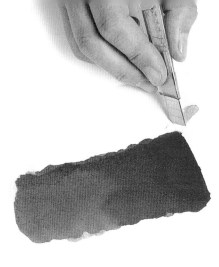

障礙

我們知道有些典型的障礙，像是鵝毛管筆的尖端卡著羽毛屑，或是毛筆上面有幾根沒綑緊而一面畫一面掉下來的筆毛……，因此，每次正式作畫之前，最好都能夠先在草稿紙上面試畫一下，以便於檢查筆尖或是筆毛的狀況。

用來練習用的草稿紙可以拿來試驗顏色、水分多寡、明暗，以及調子對比的效果，不過你也可以將它拿來擦拭沾水筆的筆尖。

繪畫的程序

確定要用什麼方法來作畫是很重要的，像是作畫的程序以及所應用的材料技法（渲染、阿拉伯膠、鹽巴……），都是規劃整個畫作時不可或缺的過程。例如，應用刮擦的技法時，就必須等到所畫上去的墨水徹徹底底地乾透了之後，才可以使用這個技法。

想要將某些已經乾了，但實際效果卻不如所願的痕跡給刮除消失時，就必須等到整個工作完成，而且完全乾透了再說。必須注意使用美工刀時，持刀的方向以及刮紙的時候所使用的力量，我們只能用刀肉的部分去刮，千萬不可以使用刀子的尖端去刮。

b

c

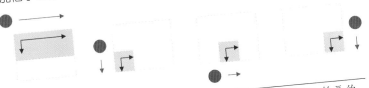

墨水瓶應該擺在哪裡

墨水瓶或是裝墨水的小罐子，在整個作畫過程中，應該擺放在安全的地方，才能避免不必要的意外發生，像是傾倒或是製造汙點。必須留意在紙張和墨水瓶之間，作畫工具所可能經過的途徑，小心避免有太粗魯的動作，尤其是裡面的墨水愈滿時，愈要加倍小心謹慎。

阿拉伯膠與彩色墨水混合在一起，對於延緩墨水的乾燥方面相當地有用，它還能夠讓最終的畫面效果更為明亮。

將紙張翻轉過來

只有一張桌子和一張椅子，對於想要有個舒適的工作環境而言是不太足夠的。實際上，隨著作畫過程的進展，必須要能夠將作畫用的紙張翻轉過來，以便於保持良好的作畫位置，並讓手掌和手肘保持最自然的姿勢。

● 墨水瓶或是裝墨水的小罐子，以及調色盤所擺放的位置。

每個作畫的程序都是從上面開始，並且是由左往右，逐漸地朝下方作畫。

紙張的表面。

隨著作畫過程位置上的逐漸移動，墨水瓶也跟著方向的改變而移動。

正在進行中的部分。

彩色墨水

顏色的掌握

實務建議

31

保存要點：玻璃瓶裝的彩色墨水都很怕低溫，而且用沾水筆所畫出來的作品，對於直接照射在上面的光線都相當的敏感。

灰色調：是指比較沒有那麼飽和，且看起來顯得有一點灰色感覺的顏色，只要應用三原色以不同比例變化去混色，就可調配出無數的灰色調，或在三原色中加入一些現成的灰色，像是焦黃和赭色，調和出灰色的色調。

素　描：想要用彩色墨水畫素描，我們通常都會使用鵝毛管筆或是竹管筆。

彩色墨水：這種水性的透明顏料（白色和黑色除外）裡含有水性的膠，它可以用水來加以稀釋，而且通常可以用鋼筆或是鴨嘴筆來作畫（除了白色墨水是例外的，因為它的流動性不夠高）。

水性彩色墨水：這種墨水在乾了之後，還是可以用水將顏色溶解。

油性彩色墨水：這種墨水在乾了之後，就不能夠再用水將顏色溶解。

溼中溼：想要在紙張上面混色，或是讓顏色暈染開來，我們會在底層的顏色還是溼的時候，就畫上另外一個顏色上去。

乾中溼：當我們想要一個輪廓非常明顯的效果時，我們會等到底層的顏色徹底的乾燥了之後，才重疊上另外一個顏色。

渲染技法：利用蒸餾水稀釋墨水的技法，可以營造出光亮且透明的調子。

直接混色法：指將好幾種顏色，直接用相當明確的比例調和在一起。色彩的混合通常是在調色盤上進行的，不過也可以在溼潤的紙張上進行調色（溼中溼）。

視覺混色法：我們在圖畫紙上面重疊地畫上以不同顏色所描繪出來的交錯線條，而眼睛本身就會自行將顏色的色調混合在一起。

色彩的重疊：彩色墨水就和彩色玻璃一樣，都是透明的，只要在已經乾透了的底色上面，重疊地畫上其他的顏色，就可以營造出新的色彩出來。

調　子：由於添加稀釋水的用量的多寡不同，同樣一個顏色的沾水墨水的調子，就會明顯地有深淺的不同。

交錯線條：只用重複的線條、點、或交叉線去表現某一個塊面……。

色彩理論：就色彩理論上所指的三原色是指黃色、紅色，和藍色，將黃色和紅色以相同的分量比例調和在一起，就可以調出所謂的第二次色中的橙色，紅色和藍色調在一起，就會得到第二次色中的紫色，至於黃色和藍色調在一起，就會產生第二次色中的綠色。三份的黃色和一份的紅色調在一起，就可以調出第三次色中的黃橙色，三份的紅色和一份的黃色調在一起，就會產生第三次色中的紅橙色，三份的紅色和一份的藍色調和在一起，就可以調配出第三次色中的紅紫色，三份的藍色和一份的黃色調配在一起，就會產生第三次色中的藍綠色。只要改變三原色之間的調色比例，就可以調和出相當完整的色系。

普羅藝術叢書

彩繪人生，為生命留下繽紛記憶！

拿起畫筆，創作一點都不難！

──普羅藝術叢書

畫藝百科系列‧畫藝大全系列

讓您輕鬆揮灑，恣意寫生！

畫藝百科系列（入門篇）

油　畫	風景畫	人體解剖	畫花世界
噴　畫	粉彩畫	繪畫色彩學	如何畫素描
人體畫	海景畫	色鉛筆	繪畫入門
水彩畫	動物畫	建築之美	光與影的祕密
肖像畫	靜物畫	創意水彩	名畫臨摹

畫藝大全系列

色　彩	噴　畫	肖像畫
油　畫	構　圖	粉彩畫
素　描	人體畫	風景畫
透　視	水彩畫	

全系列精裝彩印，內容實用生動

翻譯名家精譯，專業畫家校訂

是國內最佳的藝術創作指南

邀請國內創作者共同編著
學習藝術創作的入門好書

三民美術普及本系列

（適合各種程度）

水彩畫　黃進龍／編著

版　畫　李延祥／編著

素　描　楊賢傑／編著

油　畫　馮承芝、莊元薰／編著

國　畫　林仁傑、江正吉、侯清地／編著

國家圖書館出版品預行編目資料

彩色墨水 / Mercedes Braunstein著;陳淑華譯.－－初
版一刷.－－臺北市;三民,2003
　　　面;　　公分－－(普羅藝術叢書. 繪畫入門系列)
　　譯自:Para empezar a dibujar con tinta
　　ISBN 957－14－3857－X　　(精裝)

1.中國畫－技法

944.3　　　　　　　　　　　　　　　　　　92007522

網路書店位址　　http://www.sanmin.com.tw

ⓒ 彩 色 墨 水

著作人　Mercedes Braunstein
譯　者　陳淑華
發行人　劉振強
著作財
產權人　三民書局股份有限公司
　　　　臺北市復興北路386號
發行所　三民書局股份有限公司
　　　　地址／臺北市復興北路386號
　　　　電話／(02)25006600
　　　　郵撥／0009998－5
印刷所　三民書局股份有限公司
門市部　復北店／臺北市復興北路386號
　　　　重南店／臺北市重慶南路一段61號
初版一刷　2003年6月
　編　號　S 94104－1
　基本定價　參元陸角
行政院新聞局登記證局版臺業字第○二○○號